M... W...
Servico 1782
Bazan Noente

80 V 36 1880

VENTE
DE TABLEAUX,

Dessins & Estampes des plus grands Maîtres du Cabinet de M. W.... le Vendredi premier Février 1782, & jours suivans de relevée, à l'Hôtel de Bullion, rue Plâtriere.

Messieurs les Amateurs pourront y voir les objets les matins des Vendredi premier & Lundi 4: le Catalogue s'en distribuera chez le Sieur BASAN, rue & Hôtel Serpente.

TABLEAUX.

N° 1. Deux très-agréables Paysages en travers, par Van-Uden, riches de composition, & ornés d'un grand nombre de figures & animaux très-bien faits, ils sont sans bordures.

2. Un autre Paysage, par le même, avec plusieurs figures sur le devant, sans bordure.

3. Deux Savoyards, dont un tient une boue

A

TABLEAUX.

teille d'une main, de l'autre un verre dans le ſtyle du Morillos, ſur toile ſans bordure.

4 Un Déjeûner dans l'intérieur d'une chambre, ſujet en hauteur dans le ſtyle de Lancret.

5 Une Marine, où l'on voit ſur le devant un bateau rempli de différens perſonnages dans le ſtyle Hollandois.

6 Un Payſage en hauteur, avec ſtatue au milieu, dans le ſtyle de Moucheron, ſans bordure.

7 Quatre Tableaux, de forme ovale, repréſentant les différens arts, ſous des figures de femmes agréables, ſans bordures.

8 Un jeune Homme en buſte pinçant une guittare, par David Teniers.

9 La vue d'un Bois épais, orné de pluſieurs figures, par Ruysdael.

10 Une Marine au clair de la lune, d'un effet piquant, avec figures ſur le devant, dans le ſtyle de V. Derneer.

11 Une Mer agitée, avec pluſieurs barques de pêcheurs, peint ſur bois, par Bonaventure Peters.

12 Autre Marine orageuſe, où l'on voit pluſieurs vaiſſeaux battus par les flots.

13 Un riche Payſage, orné de beaucoup de figures occupées à la moiſſon, paſtiche de Teniers, dans le ſtyle du Baſſan, ſur toile.

14 Un Payſage en travers, avec une tour

TABLEAUX.

dans le lointain, & un cavalier sur le devant, vu par le dos, peint par Forest.

15 Une Tête d'homme, vue de trois quarts, peinte par le Bourdon.

16 L'étude d'une grosse Tête de femme, d'après le Guide, très-bonne copie, sans bordure.

17 Deux petits Paysages maritimes, ornés de figures, de forme ovale, par Reyser.

18 Deux petits Paysages en travers, ornés de figures & animaux, par Van Bloom.

19 Un joli Paysage en hauteur, avec statue au milieu, par Robert.

20 Une petite Ruine, ornée de différentes figures, par de Machy.

21 Deux petits Sujets pastorals dans le style de Pater.

22 Une petite Figure de Guerrier debout, peinte par de Machy.

23 Une Femme jouant du flageolet, elle a près d'elle, un homme tenant un pot de Bierre, dans le style de Teniers, sur toile.

24 Un Sujet allégorique représentant un Guerrier, &c. par Briard.

25 Un Paysage en travers, avec riviere & plusieurs figures sur le devant, dans le style d'Everdingen, sans bordure, sur toile.

26 Autre Paysage sans bordure, mêlé de ruine, avec un troupeau d'animaux sur le devant, gardé par un Paysane.

TABLEAUX.

27 Un petit Buste de femme, la gorge nue & la tête couverte d'un turban, par Dupont.

28 Une petite Etude de deux Soldats, par Loutherbourg, peinte sur papier.

29 Une Etude de femme, debout, habillée en Sultane, par le Lorrain.

30 Un agréable Paysage, avec figures de Pêcheurs sur le devant, & pont dans le lointain.

31 Deux Paysages en travers, mêlés de ruines & ornés de beaucoup de figures, & animaux sur le devant, peints sur toile, par Adr. V. Velde.

32 Une pleine Campagne, où l'on voit au milieu une grosse tour, & sur le devant diverses figures de Cavaliers & autres, par Moreau l'aîné.

33 Deux petits Paysages maritimes, avec plusieurs barques Hollandoises, sur le devant remplies de Matelots, &c. par Van Goyen.

34 Un Paysage de forme ronde, peint sur cuivre, par Forest, sans bordure.

35 Un Sujet grotesque, peint par Mayer, de même grandeur que l'Estampe qu'en a gravé Guttenberg sous le titre de la troupe ambulante.

36 L'esquisse d'un Portrait connu, fait en pied, à la gouache, par Vincent, sous verre.

TABLEAUX.

37 Un grouppe d'Enfans, d'après Boucher, sur toile, sans bordure.
38 Une jeune Fille qui savonne, se défendant d'un jeune homme qui veut l'embrasser, peint par Schenau.
39 Un Paysage en hauteur, avec figures de Paysans, &c. sans bordure.
40 Divers Tableaux qui seront divisés.

DESSINS ENCADRÉS.

41 Deux Etudes de chevaux, avec quelques figures dans le fond, à la plume & au bistre, savamment exécutées, par Palmieri, 16 pouces, sur 12 de haut.
42 Deux Paysages montagneux, ornés de figures sur le devant, par le même, au bistre, 15 pouces, sur 12 de haut.
43 Deux, *idem*, de forme ronde de 5 pouces de diametre, à la plume, très-spirituellement dessiné.
44 Deux Paysages en travers colorés, par Reyser.
45 Un Naufrage, à l'encre de la Chine, par Vallaert, 12 pouces, sur 10 de haut.
46 Deux petits Dessins à la sanguine, représentant des femmes dans le costume oriental, 7 pouces, sur 5 de large.
47 Une Femme assise, la gorge découverte,

6 DESSINS ENCADRÉS.

petit deffin coloré, dans le ftyle de Boucher, & un Vieillard à barbe.

48 Un Portrait d'homme en pied dans un jardin, deffiné en couleurs par Carmontel.

49 Deux grouppes de petites Figures de femmes & d'enfans, aux crayons noir & blanc, fur papier bleu, par F. Boucher.

50 Deux petits Sujets Romains, à la plume & au biftre, par Larue.

51 Deux Sujets divers, l'un par Lagrenée le jeune, & l'autre par l'Elu, à la plume & au biftre.

52 Samfon & Dalila, favamment fait, à la pierre noire, par F. Boucher.

53 La vue intérieure d'un Temple, à la plume & au biftre, par de Wailly, Architecte du Roi.

54 Deux Payfages coloriés, par M. Lempereur.

55 Vue d'un ancien Temple avec figures, par Robert.

56 Vue d'une pyramide d'Egypte, & ruine d'Architecture à la fanguine, par le même.

47 Deux Deffins, dont dans l'un on voit une fontaine, dans l'autre la cafcade de Tivoli, par le Barbier.

58 Trois Deffins, par Lens, Callot & autres.

59 Un deffin, Payfage d'après nature, à la pierre noire, par F. Hûe.

60 La vue d'une Forêt, à la plume, à l'encre, par Van Uden.

DESSINS EN FEUILLES.

61 Dix Deſſins d'animaux, par M. Huet & Oudry.
62 Vingt-ſix Payſages, par Perelle, Barbier, &c.
63 Vingt-deux autres Payſages par divers Maîtres.
64 Vingt Sujets divers, par Klingel & autres.
65 Cinq Deſſins, études de Le Sueur, Vanloo, Fragonard & la Grenée le jeune.
66 Trois Payſages, dont deux par Grimaldi Bologneſe.
67 Un Payſage à la pierre noire, d'un bel effet, par F. Hüe.
68 Trois Sujets de réjouiſſances, à la plume & au biſtre, par La Rue.
69 Quinze Deſſins, par La Fage, Teniers, Martin, de Vos & autres.
70 Neuf Deſſins, par Lucas, de Leyden & autres.
71 Six Payſages, par J. Miel & Fragonard.
72 Huit Deſſins, par François Boucher, Robert, &c.
73 Quatre Deſſins ſpirituellement touchés à la ſanguine, par Ant. Wateau.
74 Huit Payſages & ruines d'Architecture, à la plume & lavés d'encre de la Chine, par B. Peters & autres.

A iv

8 DESSINS EN FEUILLES.

75 Sept Deſſins, par Jordans, de Wit & autres.
76 Six Payſages, études d'arbres, par G. Vanvitelli, &c.
77 Six Deſſins, dont deux par Ch. Eiſen très-finis.
78 Quatre Deſſins, dont pluſieurs coloriés.
79 Quatre, par Drüe, Breughels, &c.
80 Deux Deſſins au biſtre, payſages & animaux, par le Prince.
81 Deux Payſages à la plume & lavés d'encre de la Chine, par Palmieri.
82 Seize Deſſins, par divers Maîtres François & autres.
83 Vingt-ſix Caricatures ſpirituellement touchées par Callot.
84 Deux vues d'Hollande faites avec eſprit à l'encre de la Chine.
85 Cinq Deſſins de coſtumes du théâtre, par Martin, colorés.
86 Trente-cinq petits Sujets & Payſages, par différens Maîtres, à la ſanguine & lavés.
87 Sept Deſſins en couleur & à l'encre de la Chine, par Hackert, &c.
88 Cinq petits Deſſins à la plume, par Overlaet, d'après Rembrandt, Teniers, &c.
89 Vingt-deux Sujets divers, par différens Maîtres, à la ſanguine, &c.
90 Neuf Sujets d'enfans, copies d'après Boucher.

DESSINS.

91 Huit autres Têtes de femmes aux trois crayons, d'après le même.

92 Huit Sujets divers, dont un par Fredeberg, à la plume & à l'encre de la Chine.

93 Six Paysages & sujets d'animaux dans le style du Gaspre, &c.

94 Cinq Etudes diverses, dont une académie, par le Boutteux, &c.

95 Un Vieillard faisant la remontrance à son fils, par Wille le fils; & de plus l'étude d'un homme à genoux, par Palmieri, à l'encre de la Chine.

96 Quatre Sujets jeux d'enfans à la sanguine, de forme ovale, par Natoire.

97 Deux très-jolis Dessins de paysages montagneux, avec figures & chûte d'eau très-pittoresquement dessinés à la pierre noire par Pillement.

98 Douze Dessins à l'encre de la Chine, faits avec esprit, par Gesner, pour ses Œuvres in-4°.; & de plus, seize autres sujets de Vignettes & Culs-de-Lampes, idem.

99 La Chûte du Rhin, d'un grand effet, coloré sur le trait, gravé à l'eau-forte par Leonard Tripel, de 17 pouces, sur 13 de haut.

100 Divers Dessins qui seront divisés.

ESTAMPES ENCADRÉES.

101 Le grand Christ aux Anges, par Edelinck, d'après le Brun.

ESTAMPES ENCADRÉ.

102 Le Denier de César, d'après Rubens.
103 Saint Bruno à genoux, par Desplaces, d'après Jouvenet.
104 La Thèse de la Paix, d'après le Moine, par L. Cars.
105 La Sainte Famille, par Edelinck, d'après Raphaël.
106 Le grand Couronnement d'épines, d'après Van Dyck, par Bolswert.
107 Le Mariage de la Vierge, d'après Rubens, par le même.
108 La grande Fête Flamande, d'après le même, par Fessard.
109 Le Martyre de Saint Thomas, idem, gravé par Neeff.
110 L'Alliance de la Terre avec la Mer, du même, premiere épreuve avant la lettre.
111 Le Reniement de Saint Pierre, d'après Seghers, par Bolswert.
112 La Mort d'Epaminondas & du Chevalier Bayard, grandes pieces en maniere noire, premieres épreuves avant la lettre.
113 Le Général Granby en pied à côté de son cheval, aussi en maniere noire.
114 La Mort du Général Wolff en maniere noire, & son pendant le Marquis de Granby à cheval, assistant un Grenadier.
115 Trois sujets de Tragédies Angloises, aussi en maniere noire, dont Garrick en différens caracteres.

ESTAMPES ENCADRÉES.

116 Une grande Marine en travers, d'après Kobell, en maniere noire.

117 Un grand Payſage en travers, d'après Claude Lorrain, par Peak, Mercure-And Battus.

118 Diane & Acteon, d'après Ph. Laure, par Woollett.

119 Héloïſe & Abelard en maniere noire, par Watſon.

120 L'Obſervateur diſtrait, par Wille, premiere épreuve avant la lettre.

121 La petite Fille au chien, d'après Greuze, par Ingouf, avant la lettre.

122 Le donneur de Serenade & la Pareſſeuſe, d'après le même, par Moite.

123 L'Imperatrice de Ruſſie, par Radigues.

124 Le Maréchal de Turene, par Nanteuil.

125 Mademoiſelle Dufreſne, Actrice du Théâtre François, par l'Epicié.

126 Marie-Thereſe d'Eſpagne, Dauphine de France, par Wille; & Louis, Dauphin de France.

127 Deux Enfans à la cage & pendans, d'après Netſcher, par Mademoiſelle Boyzot.

128 Une petite Vierge, d'après C. Dolci, par Bartolozzi.

129 Quatre petits Payſages, par Godefroy; d'après Fragonard & Caſanove.

ESTAMPES ENCADRÉES.

130 La mort du Général Wolff en petit, par Guttenberg, épreuve avant la lettre.
131 La Troupe ambulante, par le même.
132 Deux Vues de Leuben en Saxe, par Byrne.
133 L'Amour enfant, d'après Rubens, par Surugue; & l'exemple d'humanité, par Godefroy.
134 Diverses Estampes qui seront divisées.

ESTAMPES EN FEUILLES.

135 Susanne au bain, surprise par les Vieillards, composé & gravé à l'eau-forte, par Annibal Carrache, premiere épreuve avant la lettre, & de plus la même avec la lettre.
136 La Transfiguration & la descente de Croix, par Dorigny, d'après Raphaël, & Daniel de Volterre, anciennes & superbes épreuves.
137 Quinze Sujets divers, d'après différens Maîtres Italiens, du vol. du Cabinet du Roi, &c.
138 La Suite des Apôtres en quinze pieces, d'après Piazetta, par Pitteri.
139 Quinze autres pieces des mêmes, dont les quatre Evangelistes, &c.
140 Quatorze Sujets divers, par Monaco, d'après divers Tableaux célebres de l'Italie.

ESTAMPES EN FEUILLES. 13

141 Vingt-une Pieces, par B. Castiglione, Rembrandt & autres, dans sa maniere.
142 Erigone, du Guide, par Vermeulen, du Cabinet Crozat, pr. épr. avant la lettre.
143 Enée sauvant son pere, par Aug. Carrache, d'après le Barroche.
144 Cinq grandes Pieces, composées & gravées à l'eau-forte, par P. Teste.

RUBENS, VANDYCK ET JORDANS.

145 Le grand Couronnement d'épines, par Bolswert, superbe épreuve.
146 Le Massacre des Innocens, en deux feuilles, d'après Rubens; superbe épr.
147 Le grand Christ, d'après Jordans, par Bolswert; très-belle épr.
148 La grande Descente de Croix & son Pendant, par Rembrandt.
149 Le grand Christ à la lance entre les deux Larrons, d'après Rubens; très-belle épreuve.
150 Trois Pieces d'après le même; le grand Portement de Croix, les Evangélistes & les Docteurs de l'Eglise.
151 Le Combat des Amazones en six Pieces, les deux Sujets de Renaud & Armide, & une autre Estampe.
152 Quatre Pieces, dont le grand Christ, par Hollar; la Folie d'après Jordans, le Bal de Suyderhoef, d'après Ostade, &c.
153 Douze Sujets divers, dont la Fuite en Egypte, par Vorsterman; Susanne au bain,

par P. Pontius; la petite Vierge à la fontaine, &c.

154 Sept autres Sujets divers, dont la Fuite en Egypte, par Marinus; la petite Adoration des Bergers en travers, par Vorsterman, &c.

155 Quatre idem, dont l'Adoration des Bergers, grande Piece en hauteur, par Vorsterman; la Présentation au Temple, de P. Pontius, &c.

156 Neuf autres, dont Loth & ses filles, Job sur le fumier, par Vosterman; le Retour d'Egypthe, par Bolswert, &c.

157 Deux grandes Pieces, dont S. Michel foudroyant les Rebelles, par Vorsterman; la grande Cène, par Bolswert.

158 Les Anges rebelles foudroyés, grande Piece, par Suyderhoef; superbe épreuve.

159 Deux d'après van Dyck; la Vierge à la danse des Anges, & le Christ mort sur les genoux de la Vierge, par Bolswert.

160 Trois d'après Jordans, dont le Roi boit, L'Adoration des Bergers, par Marinus, &c.

161 Trois, le Satyre ivre, d'après V. Dyck, & les deux Sujets de Pan jouant de la flutte, &c. d'après Jordans.

162 Deux d'après Jordans, Adoration des Bergers & Fuite en Egypte, grands Sujets en travers.

163 Quatorze Pieces de la Galerie du Luxembourg, dont plusieurs anciennes épreuves.

164 Deux d'après Van Dyck; le grand Christ

ESTAMPES EN FEUILLES.

à l'éponge, & N. S. mort sur les genoux de la Vierge.

165 Deux grandes Pieces, dont la Pêche miraculeuse & la Chûte des Anges, par Suyderhoef.

166 Baucis & Philemon, d'après Jordans, par Lauwers.

167 La Visitation, grande Piece en hauteur, par P. de Jode, d'après Rubens.

168 L'Education de la Vierge, par Bolswert, & un Christ par le même, première épr. avant la lettre.

169 La Chûte des Anges, à l'eau forte, par Soutman, superbe épr.

170 Daniel dans la fosse aux Lions, grande Piece, par Van Leuw.

171 La grande Bachanale, d'après le même Rubens, par Soutman; première épreuve.

172 Trois Pieces, dont le Festin des Dieux, par V. Wyngaerde, Bachus enfant, &c.

173 La Magdeleine aux pieds de N. S. chez le Pharisien, par Natalis.

174 Trois autres Pieces, dont le Denier de César, par Vorsterman; la Charité Romaine, & la Mort de Sénéque.

175 L'Abreuvoir, grand Paysage d'après Rubens.

176 Mutius Scevola, par Schmutzer, d'après le même.

177 Le Jardin d'Amour, par Lempereur, & l'Enlevement des Sabines, par Martinasie, d'après le même.

ESTAMPES EN FEUILLES.

178 Sept grandes Pieces idem, dont le Jugement dernier, plusieurs Assomptions, &c.
179 Douze Sujets divers, dont la Susanne, la Broyeuse de couleurs, &c.
180 Sept autres Sujets & Portraits d'après le même, dont le Jugement de Paris, &c.
181 Soixante-douze Pieces diverses, Sujets de dévotion, Livre de principes, &c.

182 Quinze Sujets divers, par Bartolozzi, d'après Le Guerchin.
183 Dix autres idem, d'après C. Maratte, Cipriani, &c.
184 Six petits Sujets divers, par le même, pour billets de bénéfices du sieur Giardini, &c.
185 Trente-six Sujets & Paysages divers, d'après Berghem & autres.
186 Quarante-cinq Pieces, par Rembrandt, Goudt & autres.
187 La Femme au vase, par Ryland; & le jeune Vestris dansant, par Bartolozzi.
188 Deux Pieces en maniere noire, dont Maria, & deux fils du Roi d'Angleterre.
189 Quatre autres manieres noires, dont Lady, Schiavonian, &c.
189* Christ mort, d'après Le Carrache, par Green, en maniere noire.
190 Trois manieres noires; le Duc de Richemond, par Walton, Miss Stephenson, &c.
191 Trois idem, dont une Sainte Famille, par

ESTAMPES EN FEUILLES.

par Green ; le Mariage de Sainte Catherine, d'après Proccacini ; & Vénus & l'Amour, d'après Jordans, par Smith.

192 Deux manieres noires; l'homme entre le vice & la vertu, & combat d'un Lion avec un Cerf.

193 Quatre Pieces, par Visscher, dont le Tatoneur, la Mort aux rats, &c.

194 Vingt-huit Sujets & Portraits divers gravés par Schmidt dans la maniere de Rembrandt, d'après différens Maîtres.

195 Onze Pieces dans la maniere du crayon, gravées à Londres & à Paris, d'après Ang. Koffmann, &c.

196 Le Chien d'Espagne & son Pendant, par Wollett.

197 Deux, Céix & Alcione & Pendant, par le même.

198 Deux d'après Duzart, par le même, the Cottagers & Pendant.

199 La Mort du Général Wolff, premiere épreuve, par Woollet.

200 Le Jeune homme sauvé du Requin, premiere épreuve avant la lettre, en maniere noire.

201 La Duchesse de Devonshire en pied, par Green, avant la lettre.

202 Trois Pieces, Héloïse & Abélard, & Hébé, par Smith.

203 Le Combat du Quebec avec la Surveillante, par Carter.

204 Six grandes Pieces d'après Jouvenet &

B

autres, dont le repas du Pharisien, les Vendeurs chassés du Temple, &c.
205 Trente deux Sujets divers, par Albert dur Muller, Sadeler & autres.
206 Quarante-six petits Sujets & Paysages divers, par Hollar & Veïrotter.
207 Quatre Vertus d'après Ang. Kossmann, par Scorodomooss, avant la lettre.
208 Le Tems qui coupe les ailes à l'Amour, d'après V. Dyck, par Green.
209 Trois grandes Pieces, dont la Samaritaine, par Simoneau, d'après Le Carrache; la Présentation au Temple, d'après Corneille, &c.
210 Quatre Sujets divers, dont la Visitation d'Elisabeth, par Roullet, d'après Mignard; la Vierge allaitant l'Enfant-Jésus par Van Daalen, &c.
211 Douze Sujets divers, gravés par Le Bas, Macret, & dont plusieurs sont avant la lettre.
212 Sept autres, par Strange, Porporati, &c. dont la Fille au Chien, &c.
213 Trente Paysages & Sujets divers, par Gesner, Piliement, &c.
214 Vingt-six petits Sujets divers, d'après Moreau, &c.
215 Vingt-une Estampes à l'eau-forte, par différens Maîtres, par Le Bas, &c. dont les Œuvres de Miséricorde, le Paralytique, d'après Greuze, &c.
216 Trois autres d'après Le Brun, dont le

ESTAMPES EN FEUILLE. 19

Massacre des Innocents, la Chûte des Anges & le Bénédicité, anciennes Épreuves.

217 Six Estampes modernes, d'après Dietricy & autres, dont le Fruit de l'Amour secret, avant la lettre, Pâris sur le Mont Ida, &c.

218 Quatre Pieces d'après Greuze, avant la lettre, dont le Gâteau des Rois, le Geste Napolitain, &c.

219 La Tente de Darius, & la Theze de Louis XIV à cheval, par Edelinck, d'après Le Brun.

220 Quatre Pieces d'après Le Poussin, Mignard & Restout, dont la Priere au Jardin des Olives, la Sainte Famille, par Poilly & autres.

221 La Madeleine, d'après Le Brun, par Edelinck, ancienne Épreuve.

222 La Présentation au Temple, d'après Boulogne, par Drevet, ancienne Épreuve.

223 L'Amérique triomphante, & le Repos, par Bervic, premieres Épreuves avant la lettre.

224 La Mort de Marc-Antoine, par Wille, avant la lettre.

225 Agar présentée, du même, avant la lettre; & une autre Épreuve avec la lettre.

226 La Mort de Cléopâtre, & les Musiciens ambulans, par le même, anciennes Épreuves.

227 Quatre autres par le même, dont le Repos de la Vierge & la Tante de Gérard Dow, avant la lettre, &c.

B ij

228 Les Délices maternelles, par le même, gravé d'après son fils, Peintre du Roi.

229 Les Baigneuses, par Lempereur, d'après C. Vanloo; & l'Éducation de l'Amour, par Le Vasseur, cette dernière est avant la lettre.

230 Les Couseuses, d'après Le Guide, par Beauvarlet, Épreuve avant la lettre.

231 La Mort d'Abel, par Porporati, avant la lettre.

232 Agar renvoyée, gravée par le même, aussi avant la lettre.

233 Offrande à l'Amour, d'après Greuze, par Macret, première Épreuve avant la lettre.

234 Le Gâteau des Rois, d'après le même.

235 Dix Estampes modernes, d'après Moreau, Costumes françois & autres.

236 Quinze Paysages & Sujets divers, pour les Voyages d'Italie & de Suisse, &c.

237 Vingt-sept petites Vignettes, dont plusieurs avant la lettre, d'après Cochin & Gravelot, pour l'Héloïse, &c.

238 Un Paquet de plus de 260 pieces, par différens Maîtres.

239 Trente-trois Sujets, Paysages & Animaux, par différens Maîtres.

240 Quarante-sept différens Sujets, par Callot & Le Clerc, dont les Apôtres, &c.

241 Le Sacre de Louis XVI, avant la lettre, composé & gravé par Moreau.

ESTAMPES EN FEUILLES.

242 L'Histoire d'Enée, en 17 feuilles, par Mitelli, d'après Ann. Carrache.

243 Cinq Sujets en hauteur, par Desplaces & autres, d'après Jouvenet, dont une Descente de Croix, l'Adoration des Mages, &c.

244 Soixante-sept petites Pieces, composant plusieurs Suites des Apôtres, d'après Seghers & autres, anciennes épreuves.

245 Trois des grands Sacremens du Poussin, anciennes Épreuves, l'Eucharistie, la Rémission des Péchés & le Mariage.

246 La Suite des Peintures de l'Église des Enfans-Trouvés, d'après Natoire, en 15 pieces.

247 Trois grandes Piéces d'après Watteau, la Mariée, les Plaisirs du Bal & l'Enseigne, anciennes Epreuves.

248 Trente Pieces d'après Cyro Fer, Le Brun, &c. Sujets de Plafonds & autres.

249 Le Manege, par Major, d'après Wouvermans; & le Paysage, d'après Berghem, par Aliamet, de la Galerie de Dresde, superbes Epreuves.

250 Quatres jolis Paysages, d'après Dietricy & autres, par Daudet & autres, Vues de Pyrna & du Mein.

251 La Mere bien-aimée, d'après Greuze, par Massard.

252 Les Œufs cassés, d'après le même, par Moitte, premiere Epreuve avant la lettre.

ESTAMPES EN FEUILLES.

253 Le Pere de Famille *idem*, par Martinafie, & M^{lle}. Clairon en Médée, d'après Vanloo.

254 Les Quatre heures du Jour, d'après Baudouin, par de Ghendt, des premieres Épreuves avant la lettre.

255 Vingt-deux Estampes modernes, d'après différens Maîtres, par Lépicié, Tardieu, Daudet, &c.

256 Six Sujets divers, gravés en couleurs & au crayon par Janinet & Bonet, d'après Ostade, Boucher, &c.

257 Dix Pieces, Sujets historiques, par R. de Hooge & autres.

258 Trente Sujets & Têtes, par Hollar, Le Clerc, &c.

259 Quatorze grands Portraits, d'après Rigaud, &c. Prélats, Guerriers & Artistes, par Drevet & autres.

260 Dix-sept Sujets & Portraits divers, en maniere noire, par Smith.

261 Vingt-deux Portraits divers, dont Louis XIV & Louis XV, par Gantrel, Thomassin, &c.

262 M. Bossuet en pieds, par Drevet, d'après Rigaud, premiere Épreuve avant les points que l'Imprimeur a mis sur le bas de la planche à chaque centaine qu'il imprimoit.

ESTAMPES EN FEUILLES.

263 La même avec deux points, c'est-à-dire du deuxieme cent.

264 Le Roi de Pologne en pieds, d'après Rigaud, par Balechou, très bonne Epreuve.

265 Mlle. Clairon, d'après Vanloo, par Beauvarlet, premiere Epreuve.

266 Huit Portraits divers, dont Louis XV en pieds par Drevet, le Cardinal Dubois, Corn. de With, Amiral Hollandois, &c.

267 Quarante autres, Artistes & différentes personnes illustres des deux Sexes, la plupart d'après Van Dyck.

268 Quatorze Portraits d'après Rubens, dont plusieurs sont rares.

269 La Suite des Comtes & Comtesses, d'après Van Dyck, par Lombard.

270 Huit Portraits divers, par Wille, Beauvarlet, &c., dont Louis XV. le Prétendant, le Maréchal de Saxe, Massé, Moliere, La Tour, Peintre, &c.

271 Quarante-un autres, de Prélats, Artistes, &c., dont plusieurs d'après Rigaud.

272 Soixante moyens Portraits de différens états, par Houbraken, & autres anciennes Epreuves.

273 Vingt autres *idem*, dont plusieurs en médaillons, d'après Cochin, &c.

274 Dix petits Portraits par Fiquet, dont quatre sont des premieres Épreuves avant

ESTAMPES EN FEUILLES.

la lettre, sçavoir, Montagne, Fénelon, La Mothe le Vayer, & Crébillon.

275 Un Volume *in-folio* en papier blanc, contenant cent cinquante Portraits divers, par Crisp. de Pas & autres anciens Graveurs.

276 La Suite des 36 Sujets des Plafonds des Jésuites d'Anvers, d'après Rubens, par Punt, en une brochure *in-fol.*

277 Un Porte-feuille d'Estampes & Dessins, qui seront divisés.

FIN.

Lu & approuvé ce 29 Janvier 1782.
RENOU pour M. COCHIN.

Vu l'Approbation, permis d'imprimer le 30 Janvier 1782, LE NOIR.

De l'Imprimerie de PRAULT, Imprimeur du Roi, Quai de Gèvres.

www.ingramcontent.com/pod-product-compliance
Lightning Source LLC
Chambersburg PA
CBHW030128230526
45469CB00005B/1862